로버트 라우션버그

일러두기

앞표지의 그림은 〈수수께끼 그림〉으로 자세한 설명은 27쪽을 참고해주십시오.

뒤표지의 그림은 〈제31곡: 악의 구렁, 거인〉으로 자세한 설명은 49쪽을 참고해주십시오.

이 책의 작품 캡션은 작가, 제목, 제작 연도, 제작 방식, 규격, 소장처, 기증처, 기증 연도 순으로 표기했습니다.

규격 단위는 센티미터이며, 회화의 경우는 '세로×가로', 조각의 경우는 '높이×가로×폭' 표기를 원칙으로 삼았습니다.

로버트 라우셴버그
Robert Rauschenberg

캐럴라인 랜츠너 지음 | 고성도 옮김

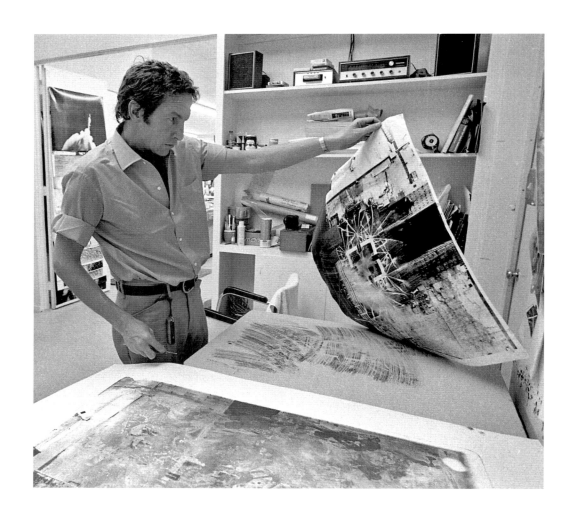

로스앤젤레스의 제미니 G.E.L.에서 '취한 달Stoned Moon' 연작을 석판인쇄 작업 중인 로버트 라우센버그, 1969년

이 책은 뉴욕 현대미술관이 소장한 300점에 가까운 로버트 라우션버그의 작품 중 선별한 아홉 점을 소개한다. 1952년 라우션버그의 사진 두점을 구매함으로써 뉴욕 현대미술관은 작가의 작품을 처음으로 소장한 기관이 되었다. 1959~60년에 단테의 《신곡》 중 〈지옥 편〉을 그린 서른네 점의 연작(49쪽)이 1963년 컬렉션에 포함되었고, 1966년에 연작 전체가 뉴욕 현대미술관에서 전시되었다. 1977년에는 《뉴욕 타임스》에의해 "동시대 최고의 미술"이라고 평가받으며 전후 모더니즘에서 중요한 자리를 차지하게 된 라우션버그의 중간 회고전을 열기도 했다. 뉴욕현대미술관은 1990년대 후반, 〈무제(애슈빌 시민)〉(8쪽), 〈팩텀 II〉(43쪽)를 포함한 주요 초기 작품들을 구매했다. 큐레이터 커크 바니도는 이들작품으로 특별전을 기획했고, 라우션버그를 "개념미술이라고 불리게 될경향을 외과의사처럼 정교하고 능숙하게 추구했으며 (……) 삶에서 충동적으로 포착해내는 풍부한 물질성과 이미지를 얻기 위해 잡식에 가까운 취향을 추구한 지치지 않는 실험자"라고 평했다. 이 책은 뉴욕 현대미술관이 소장한 주요작의 작가들을 다룬 시리즈이다.

차 례

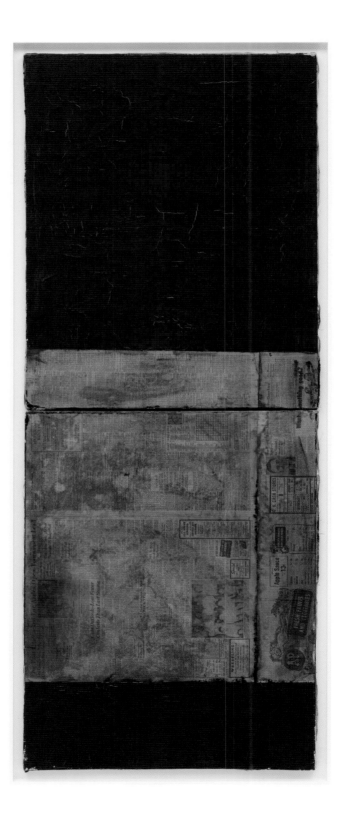

무제(애슈빌 시민)

Untitled(Asheville Citizen)

1952년경

1952년 여름, 이 그림을 완성했을 당시의 로버트 라우센버그는 '예술이라는 것이 존재하는지조차 모른 채' 고향인 텍사스 주의 포트 아서를 떠났던 9년 전 열여덟 살 때와는 비슷한 면이 거의 없었다. 사실상 그는 어떤 비평가가 명명한 "곡예사 같은 지능"으로 지식을 넓히면서 뉴욕 미술계의 앙팡 테리블(장 콕토의 소설 제목에서 비롯된 말로 행동이 영악하고 별난 짓을 잘하는 조숙한 아이들을 가리킴. ─옮긴이)로 빠르게 성장했다. 라우센버그는 군 장학금을 이용해, 캔자스시티 미술 대학교, 파리의 줄리앙 아카데미, 노스캐롤라이나주 애슈빌의 블랙 마운틴 대학교에서 나름의 방식으로 공부했다. 그중 블랙 마운틴 대학교에서 만난 전직 바우

무제(애슈빌 시민), 1952년경
캔버스에 유채 및 신문지 부착 · 두 개 패널
188×72.4cm
뉴욕 현대미술관
1999년 구매

하우스 교수였던 요제프 알베르스는 참을 수 없을 만큼 짜증나게 구는 제자였던 라우센버그에게 자신이 수십 년간 화두로 삼았던 아이디어를 제공했다. 1949년 블랙 마운틴에서 1년을 보낸 라우센버그는 뉴욕으로 이주해, 아트 스튜던츠 리그로 학교를 옮겼고 뉴욕 미술계에 진입하기 위해 노력했다.

라우센버그가 1951년 여름 블랙 마운틴으로 돌아왔을 때 알베르스는 학교를 떠난 상태였다. 큐레이터 월터 홉스의 말에 의하면 라우센버그는 학교가 "전류가 흐르듯 충격적인 뉴욕 예술계의 문화적 전초기지"로 변했음을 알게 되었다. 학교에 있던 전문가들 중 라우센버그에게 가장 중요했던 인물은 존 케이지(그림 1)였는데, 그는 라우센버그와의 관계를 '절대적 신뢰 관계 혹은 서로 완전히 동의하는 관계'로 정의했다. 이러한 만남이 이루어질 무렵 라우센버그는 첫 연작을 흰색(그림 2)으로, 두 번째 연작을 검은색으로 작업하기 시작했다. 작품은 긍정과 부정의 전형을 내포하는 것으로, 이는 라우센버그가 케이지의 생각에 대한 공감과 알베르스의 이론에 대한 비공감이라는 태도에서 접근한 것이다. 우연과 임의성이라는 자연의 구조적 원칙이 자유롭게 작용하는 수동적 영역인 선禪의 영향을 받은 케이지의 예술론은 라우센버그가 그린 흰색 작품 표면의 물질적 바탕이 되었다. 케이지는 이 그림들을 "빛과 그림자, 티끌이 내려앉는 활주로"라고 만족스럽게 평가했다. 그런데 사실 '흰색'과 '검은색' 연작 작업을 하게 된 계기는 미술가라면 "색채와

그림 1 존 케이지, 블랙 마운틴, 1952년

　　　　사진: 작가 미상
　　　　젤라틴 실버 프린트
　　　　37.5×37.5cm

그림 2 **흰색 회화(세 개의 패널)**White Painting(Three Panel)**, 1951년**

캔버스에 유채, 182.9×274.3cm
샌프란시스코 현대미술관
필리스 와티스의 기부금으로 구매

형태로 하여금 그들 스스로는 하기 싫어하는 어떤 행위를 하도록” 만들어야 한다는 알베르스의 가르침에 대한 직접적인 반응이었다. 이러한 인식은 “나는 미리 계획된 결과를 성취하기 위해 (……) 그림을 그리고 싶지 않다. (……) 나는 색채가 나에게 복속되길 원하지 않는다. (……) 그것이 내가 흰색 혹은 검은색으로만 이루어진 그림을 그리는 이유 중 하나이다.”라고 밝힌 라우셴버그의 생각과 충돌하는 것이었다.

　‘검은색’ 연작 중 가장 혁신적이고 도전적인 작품이 바로 〈무제(애슈빌 시민)〉인데, 제목의 일부는 대학 신문에서 차용했다. 세로로 길고 좁은 형태의 작품은 똑같은 크기의 캔버스 패널 두 개로 구성돼 있는데, 상단의 수직으로 긴 검은색 사각형과 하단의 수평으로 긴, 작은 사각형 사이에 신문지가 놓여 가교 역할을 한다. 차분하고 용의주도한 구조를 통해 라우셴버그는 자신이 원했던 ‘검은색’ 연작의 효과를 고스란히 만들어냈다. 그는 “나는 너무 많은 것을 노출하지 않으면서 복잡성을 얻어내는 데 흥미를 느꼈다. 내 작품은 많은 것을 보여주지 않으면서도 많은 볼거리를 갖고 있다. 나는 관심을 가져달라고 호소하지 않으면서도 관람자가 원할 때 많은 볼거리를 드러내는 위엄 있는 작품을 선보이고 싶었다.”고 말했다.

　〈무제(애슈빌 시민)〉는 시각적으로 과장돼 있지 않고 무게감도 있지만, 신문지로 구성된 영역이 조용히 관람자의 관심을 불러일으킨다. 피카소와 입체파의 신문지 콜라주 방식을 계승하고 있지만, 라우셴버그

가 사용한 방식은 사실상 전례가 없는 것이었다. 고전적인 입체파의 콜라주는 원본에서 예술적으로 선별된 조각들을 이용해 전체의 구성 안에서 보조적·서술적·언어 유희적 역할을 수행하는 데 반해, 라우센버그의 작품에서 신문지는 어떤 간섭도 없이, 자신의 존재감을 누그러뜨리며 조용히 아래쪽 캔버스 패널의 공간을 차지하고 있다. 오른쪽 측면에는 작품명과 동일한 제목의 1951년 8월 3일자 신문이, 왼쪽에는 1952년 3월 29일자 신문이 자리 잡고 있다. 작품 속에서 유일하게 차별화된 형태 혹은 '그림'은 수평과 수직으로 두 패널이 연결된 부분과 두 신문의 경계를 표시하는 선(실제로는 자국)이다. 두 신문은 비대칭적으로 자리함으로써 작품의 두 패널이 물리적으로 동등한 파트너로 즉시 인식되지 못하게 하는 경향이 있다. 시각적 운율에 의해 교대로 대응하고 강조되는 현상에서 벗어난 것이다. 작품의 가운데를 수평으로 가르는 선은 하단의 패널에서는 반대로 설정된, 상단의 패널 속 검은 그림과 신문의 비율과 맞물려 두 개의 패널을 이란성 쌍둥이로 만드는 동시에 신문지 영역 안에서도 그 자체로 반복되거나 반전되어 나타난다. 또한 수직의 선은 균등하게 배치된 균형을 방해해, 구성에 역동성을 부여하고 관람자의 시선이 작품을 위아래로 훑게 만든다. 홉스는 〈무제(애슈빌 시민)〉를 "구성적 장치가 회화적 당김음(선율이 진행되는 도중에 센박이 여린박, 여린박이 센박이 되어 셈여림의 위치가 바뀌는 일.—옮긴이) 안에서 통합되는" 방식을 취한 "명쾌한 운율의 드라마"라고 묘사했다.

홉스가 주목한 회화적 당김음은 신문의 배치 방식에서 발생한다. 신문지는 90도로 회전돼 있는데, 패널의 외곽 테두리에 맞춰 정렬된 세로선과 가로선은 원래의 기하학적 구조를 강화한다. 그래서 십자말풀이, 레슬링과 야구 뉴스, 슈퍼마켓의 사과소스 광고를 비롯해 인쇄된 잡다한 요소들은 병치된 일상성을 드러내는 동시에 평면적인 몬드리안 방식의 문양으로도 읽힌다. 〈무제(애슈빌 시민)〉에 담겨 있는 신중한 시각적 즐거움들을 고려하면, 작품 기법의 경제성은 무척이나 놀랍다. 홉스는 작품의 절대성에 굳건한 신뢰를 드러내며 "이 작품에는 어떤 공간적 암시도 존재하지 않는다. 이것은 순수한 사실이다."라고 말했다.

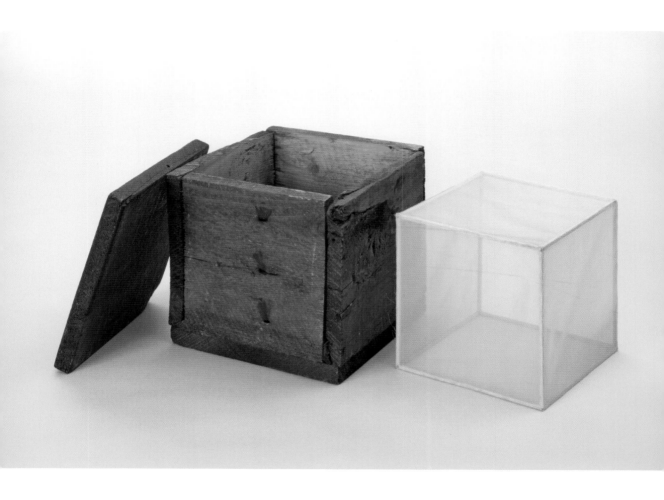

무제, 1953년경
뚜껑이 있는 나무 상자 및 발사 나무 · 직물로 된 육면체
뚜껑을 포함한 상자 크기: 18×18×18 cm
육면체 크기: 14.2×14.2×14.2 cm
뉴욕 현대미술관
1999년 구매

무제

Untitled

1953년경

불순한 이중성의 대가였던 라우센버그는 자신에게 "너무 단순해서 기억할 수 없는 것이나, 너무 복잡해서 기억할 수 없는 것을 만들려는" 경향이 있다고 밝힌 바 있다. 언뜻 단순해 보이는 이 상자 속 상자가 그다지 형식적이지 않고 역동성을 연상시켰더라면 위에 언급된 작가의 의견을 반박하는 것처럼 느껴질 법도 하다. 이 작품은 라우센버그가 화가인 사이 톰블리와 함께 유럽과 북아프리카에서 오랫동안 지내다 돌아온 1953년 봄부터 제작한 오브제 연작 중 하나이다. 라우센버그는 구체적으로 이 새로운 작품들을 "기본 조소"라고 칭했는데, 한 해 전에 작업한 〈무제(개인적 상자)〉(그림 3)에 스며든 부족주의를 떠올릴 수 있는 특징과 달리, 관람객이 기본 구성물들의 조소적인 구조나 작품의 근본적

인 속성에 관심을 기울이길 바랐다.

기본 조소와 이전의 '검은색' 연작들은 같은 해 9월 뉴욕의 스테이블 갤러리에서 톰블리의 작품들과 함께 첫선을 보였는데 엄청난 비판에 맞닥뜨렸다. 한 저명한 비평가는 연작 가운데 하나이자, 1953년 무렵 제작된 〈무제(기본 조소)〉(그림 4)를 "원시인의 머리를 치는 도구"라고 평가했다. 전시회를 찾은 이들이 다들 경멸하고 무시했지만, 일련의 문제작들로 라우션버그는 미국 전위예술계의 새로운 급진주의자라는 평판을 얻었다. 이는 잭슨 폴록 이후 가장 시끄러운 등장이었다.

이유는 알 수 없지만 이러한 논란의 핵심 격인 무제의 이 작품은 스테이블 갤러리의 전시회에 출품되지 않았다. 대신 훗날 중요한 비평가에게 특별한 찬사를 이끌어냈는데, 1953년의 소동이 그해에 제작된 라우션버그 작품에 대한 비평에 영향을 미치진 않은 듯하다. 단순한 기하학적 오브제가 같은 모양의 더 작게 제작된 사물을 품고 있는데, 그대로 두든 아니면 다르게 배치하든, 이 작품은 미니멀리즘 작가인 도널드 저드가 훗날 칭한 "특정 사물"을 예견하고 있다. 하지만 당시의 상황과 자신의 기질을 반영하며, 라우션버그는 작품 속 재료에 형식주의적 구조를 부여하려 했다. 그는 40년 전 피카소가 1914년작 〈기타Guitar〉를 통해, 깎고 덧붙여 특정 형태의 사물을 만드는 조소의 전통적 방식을 공간의 구축이라는 새로운 개념으로 바꾼 혁명적 시도를 잘 알고 있었다. 라우션버그의 조소는 전자와 후자의 방식 모두를 포함한다. 시인 마조

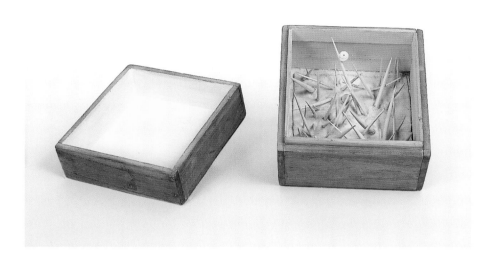

그림 3 **무제(개인적 상자)**Untitled(Scatole Personali), **1952년경**
내외부가 모두 채색된 나무 상자 및 뚜껑·채색된 직물·가시·달팽이 껍데기의 아상블라주
12.7×13.9×13.6cm
재스퍼 존스 컬렉션, 뉴욕

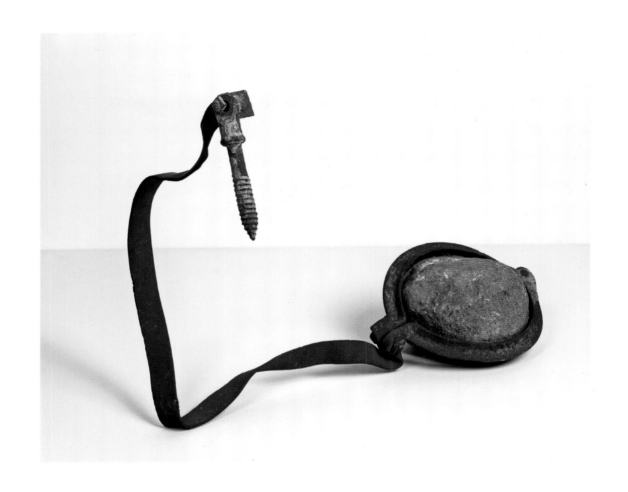

그림 4 **무제(기본 조소)**Untitled(Elemental Sculpture), **1953년경**

경첩이 달린 플랜지 · 강철 스트랩 · 쇠 볼트 · 돌

34.6×46.4×23.2cm

샌프란시스코 현대미술관

필리스 와티스의 기부금으로 구매

리 웰리시의 표현을 빌리자면, 이 작품은 "통합성을 띤 만큼이나 이중성을 뽐내고 있다". 뚜껑을 닫고 내용물을 숨긴 상태에서, 바깥쪽 상자는 하나의 사물로 인식된다. 뚜껑을 열고 안쪽의 육면체를 꺼내 근처의 아무 데나 배치하면, 작품은 두 개의 공명하는 양감을 가진 구조물이 된다. 웰리시는 이를 가리켜 "엄격하게 계산된 추상적 조소로서 (……) 이 물질적 진술 안에 진정한 조소에 대한 현대적 사고방식이 담겨 있다."라고 말했다.

라우센버그의 전형적인 작품답게, 이 조소는 모든 해석에 열려 있다. 작가와 존 케이지가 동의한 "누구에게나 다른 생각을 품을 넓은 공간이 있다."라는 믿음을 그대로 반영한다. 라우센버그의 친구이자, 그의 작품을 연구한 저명한 학자인 난 로젠탈은 "작은 직물 상자는 흰색의 단색 캔버스에 그려진 3차원적 그림(예컨대 그림 2) 중 하나이다."라고 말했다. 라우센버그의 초기작에 대한 설명을 담은 책에서 홉스는 다음처럼 작품을 구성하는 각 요소를 맥락에 따라 해석했다. "외부 조각은 거칠고, 정교하지 않은, 뚜껑이 달린 나무 상자로 구성돼 있다. (……) 안에는 발사 나무로 된 틀과 얇은 실크로 만든 부드럽고 반투명하고 정교하고 독립적인 육면체가 담겨 있다. (……) 이 작품의 단순하고 양식적인 역동성은 놀라울 정도이며 연약함(안쪽 육면체의 순수한 영혼)과 강인함(기능적인 외부 상자)의 상호 의존성을 예리하게 드러낸다."

침대

Bed

1955년

라우센버그 말고는 누구도 관람자가 이 침대를 차지하고 싶을 거라고 생각하지 않을 것 같다. 〈침대〉가 첫선을 보였을 당시 한 비평가는 "살인 사건이 일어났던 침대에서 시체를 옮긴 후 촬영한 수사 사진"을 떠올렸고 상당히 오랫동안 다들 이렇게 생각했다. 하지만 라우센버그는 자신의 의도와는 동떨어진 해석이라고 주장했다. "나는 〈침대〉를 내가 그린 것 중 가장 친근한 작품이라고 생각한다. 나는 누군가 기어들어가고 싶어 할까봐 크게 걱정했다." 듣는 이를 즐겁게 하려는 의도에서 나온 대꾸지만 그림이자 침대라는 작품의 이중적 특징을 함축하는 말이기도 하다. 작품은 이와 같이 인식이 충돌하는 하나의 장을 형성했고,

침대, 1955년
나무틀 위의 베개·퀼트·시트에 유채 및 연필
191.1×80×20.3cm
뉴욕 현대미술관
알프레드 바 주니어를 기리며
레오 카스텔리 기증, 1989년

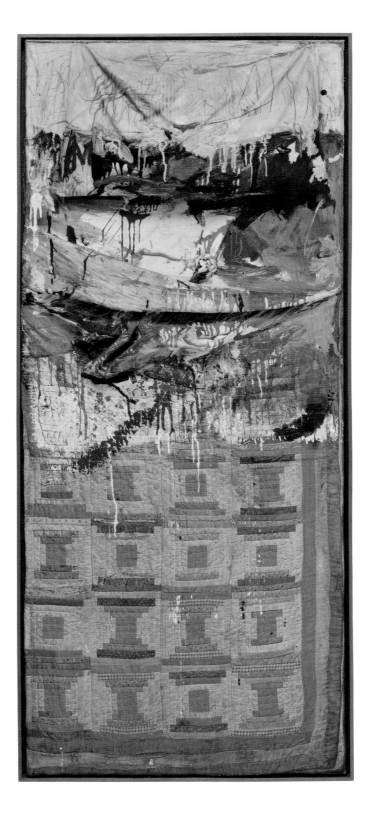

관람객들은 수십 년 동안 이를 목격했다.

한때 유명한 수집가의 벽에 걸려 있었고, 지금은 뉴욕 현대미술관을 빛내고 있는 〈침대〉는 매일 예기치 않게 방문객들을 습격한다. 미술관의 다른 작품들과 마찬가지로 이 작품은 나무틀 위에 천을 대고 일부를 물감으로 채색했지만 명확히 무언가를 그린 것이라고 보기는 어렵다. 이것은 침대이긴 하지만 위에서 바라본 모습이 아니라 수직으로 서 있는 상태로 본 것이다. 라우셴버그가 액션 페인팅 기법을 가미해 작품에 남겨놓은 물감의 흔적은 추상표현주의의 인용이 분명하지만, 작가는 몇 년 전 잭슨 폴록이 사용해서 유명해진 방식을 반대로 뒤집는 선택을 했다. 폴록이 시판되는 캔버스를 바닥에 깔고 위에서 물감을 뿌리고 흘리는 방식을 사용한 반면, 라우셴버그는 평범하게 깔려 있는 침대의 구성물들을 전통적 이젤 받침에 거꾸로 세움으로써 물감이 베개, 시트, 퀼트 위로 지저분하게 흘러내리는 효과를 발생시켰다.

작가가 과감한 세로 그림에서 아래로 물감을 흘리는 데에는 형식적, 구성적 이유가 있었을 것이다. 라우셴버그가 재료에 함축된 힘에 무척이나 민감했음을 생각하면, 붉은색·노란색·파란색·갈색·흰색·자홍색으로 얼룩진 특히나 낡은 침대가 폭력, 불순, 성적 혼란 등으로 다양하게 읽힐 수 있으리라는 사실을 예측하지 못했을 리 없다. 하지만 침대에 누워 있는 시체는 살해당했든, 체액을 흘렸든, 침대를 따라 흘러내리는 자국을 표면에 남기지는 않을 것이다. 이 자국을 단순한 지시적

그림 5 청사진 용지를 빛에 노출 중인 라우셴버그, 1951년 봄
웨스트 96번가, 뉴욕
위스컨신 역사학회(WHi-66573)

흔적이 아닌 관찰에 의한 분석을 이끌어내기 위한 것이라고 본다면, 라우센버그가 사용한 퀼트 또한 명백하게 사물의 회화적 특징을 강조하는 시도임을 알 수 있다. 그 이유는 다음과 같다. 첫째, 퀼트에 반복돼 있는 사각형 문양은 방울지게 사용한 물감과 대비되며 기하학적 추상과 움직임을 강조한 추상이 서로 마주치도록 유도한다. 둘째, 단단한 바닥에 감광성 용지를 올려놓고 모델을 그 위에 눕혀 청사진에 유령 같은 존재의 흔적을 남기려 했던 이전의 시도(그림 5)와 달리 이 작품의 경우 어떤 협업도 요구하지 않았다. 퀼트의 부드러운 표면은 아무도 건드리지 않은 것처럼 깔끔한 상태이며, 누가 누웠던 흔적도 없다.

라우센버그는 "예술과 삶의 간극에서" 활동하고 싶었다고 종종 밝힌 바 있다. 회화와, 직물로 이루어진 실제성 사이에 어중간하게 자리한 〈침대〉는 이러한 욕망의 근처를 맴돈다. 이 작품은 모호한 장소에서 사적인 침실의 재현과 공적인 예술의 전시를 융합한다. 가장 '친근한' 태도로, 이 작품은 둘의 차이를 협력 행위로 병합해 변형시킨다.

수수께끼 그림

Rebus

1955년

라우센버그는 "세상을 거대한 그림이라고 생각하지 않을 이유는 없습니다."라고 말했다. 그는 주변 환경을 광활한 이미지의 보고라고 여겼고 이런 포용적 시각 덕분에 60년 가까이 폭넓고 다양한 창작 활동을 왕성하게 지속할 수 있었다. 친구였던 재스퍼 존스에 따르면 라우센버그는 피카소 이후로 가장 혁신적인 현대미술가였다. 두 사람을 가장 강력하게 연결하는 것은 1912년 피카소가 창안한 콜라주 기법으로, 라우센버그는 1954년부터 1964년 사이에 회화와 조소가 혼합된 이른바 컴바인(캔버스 위에 그림을 그리는 전통적인 방식을 거부하고 일상의 사물과 버려지거나 파기된 것들을 조합하여 만든 확대된 개념의 콜라주 식 미술 경향. ─옮긴이) 작품들을 만들면서 이를 재창안하였다. 이러한 작품들에서 콜라주

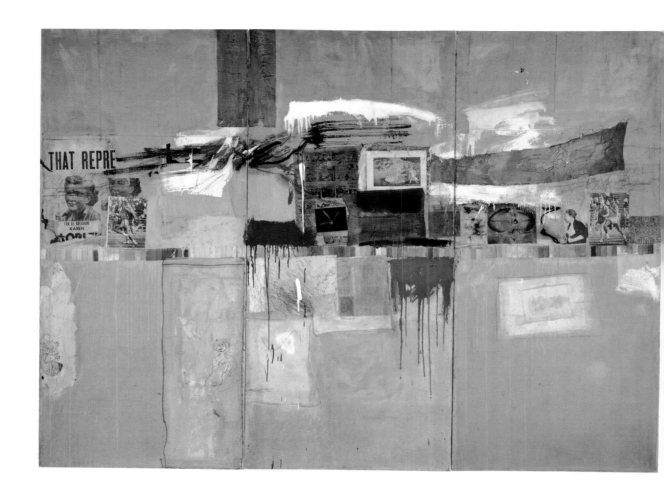

수수께끼 그림, 1955년

직물에 고정한 캔버스에 유채 · 합성 폴리머 물감 · 연필 · 크레용 · 파스텔 · 찢어서 붙인 인쇄물 · 채색된 종이 · 직물

세 개의 패널, 총 규격: 243.8×333.1cm

뉴욕 현대미술관

조 캐럴 & 로널드 로더 부분 기증 및 구매, 2005년

는 입체파에서처럼 일상적인 재료를 이용해 환상을 만들어내는 것과 달리, 예술 작품이 일원화된 의미를 지녀야 한다는 통념과 환상 모두를 약화시키는 과정으로 변모했다.

라우센버그가 〈수수께끼 그림〉을 제작할 무렵은, 비평가 존 러셀이 그를 두고 "시적 과잉을 발견했고, 이를 우리에게 말하고 싶어 안달이 난 상태이다."라고 말하던 시기였다. 이러한 새로운 마음가짐 덕분에, 〈수수께끼 그림〉에는 과거에 대한 향수가 없고, 전년도에 제작한 〈컬렉션〉(그림 6) 같은 작품에 스며들어 있는 익숙한 특징도 찾아보기 어렵다. 〈수수께끼 그림〉의 '부착물들'은 전부 작가의 작업실에 있거나 거주지인 로어 맨해튼에서 발견한 물건들이지만, 라우센버그는 이를 객관적인 입장에서 사용했다. 작가의 말에 따르면 이 기념비적인 '무색'의 컴바인은 "특정 지역의 특정 일주일에 집중"하려는 의도를 담고 있다. 작가가 '보행자 시리즈'라고 명명한 연작에 속하는 〈수수께끼 그림〉은 미술사학자 로버타 번스타인의 관찰처럼 현실 속 맨해튼 거리에서 "자주 눈에 띄는, 포스터와 광고가 붙어 있는 풍화된 시멘트 벽"처럼 보인다. 하지만 번스타인이 알아챘듯이 이 작품은 다른 외부 연결고리가 있다. 20세기 미술에 익숙한 사람이라면 〈수수께끼 그림〉에서, 벽을 그렸다는 공통점이 있는 마르셀 뒤샹의 1918년작 〈너는 나를〉(그림 7)을 쉽게 떠올릴 것이다. 뒤샹의 그림처럼, 라우센버그의 작품은 일렬로 정렬된 색채 샘플과 더불어 관람자에게 조건반사적 반응을 불러일으키는

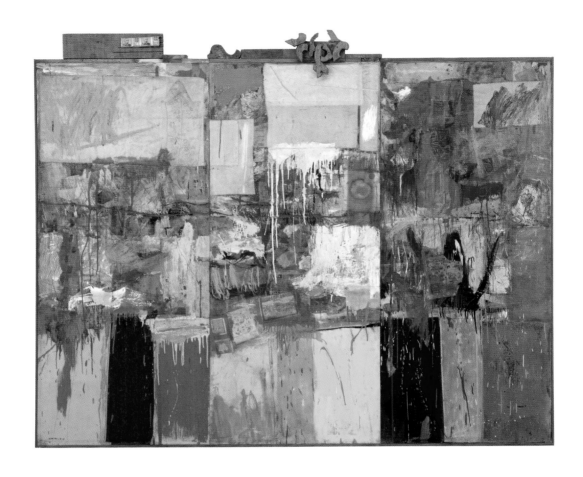

그림 6 **컬렉션**Collection (원제는 '무제Untitled'), **1954년**
　　　캔버스에 유채 · 종이 · 직물 · 나무 · 금속
　　　203.2 × 243.8 × 8.9 cm
　　　샌프란시스코 현대미술관
　　　해리 W. & 메리 마거릿 앤더슨 기증

그림 7 **마르셀 뒤샹(미국, 프랑스 태생, 1887~1968년)**
 너는 나를Tu m', 1918년
 병 닦는 솔 · 안전핀 · 볼트가 더해진 캔버스에 유채
 69.8×303cm
 예일 대학교 미술 갤러리, 뉴 헤이븐, 코네티컷 주
 캐서린 S. 드레이어 재단 기증

끊어진 문구를 드러내고 있다. 라우셴버그 작품의 왼쪽 상단에 있는 신문 조각의 "THAT REPRE"라는 글자는 'that represents(재현하는)'로 즉시 인식되고, 뒤샹 작품의 왼쪽 하단에 흰 물감으로 적힌 작품의 제목 "Tu m'"은 '너/나'로 해석된다. 작가의 실험 대상인 관람자는 언급된 글자를 바탕으로 추측할 수밖에 없게 된다.

'컴바인' 연작 전체를 관통하는 전형적인 특징을 들자면, 라우셴버그가 스스로 "추상표현주의의 과도한 영향"이라고 부른 이전의 성향에서 탈피해 개별 작품마다 다른 방식으로 물감을 처리했던 점이라고할 수 있다. 예를 들어, 작품 왼쪽 윗편에 넓게 채색된 불투명한 노란색 직사각형 위로 두껍게 칠해진―몇몇은 튜브에서 직접 짜낸―빨간색, 검은색, 파란색 물감은 얇게 씻겨 나간 듯한 흰색을 가로지르고, 넓게 퍼진 붉은 실크에 의해 강조된 오른편을 향해 나아가며 부자연스러운 광분을 표출해낸다. 추상표현주의를 차용한 또 하나의 사례인, 가운데 위쪽에 있는 긴 흰색 붓 자국은 녹아내리는 초가지붕처럼, 콜라주로 처리된 커다란 사각형의 릴 애브너(신문 연재 만화.―옮긴이)와 포고 코믹스(신문 연재 만화.―옮긴이) 쪽으로 흘러내린다. 아래에는 흰색과 유사한 질감을 띤 거친 윤곽의 사각형 형태가 자리하고 있다. 왼쪽의 지저분한 갈색 사각형은 그림을 둘로 가르는 색채 샘플의 선 위에 자리 잡고 있고, 오른쪽의 더 지저분한 붉은색 사각형은 이 선 아래에 매달려 있다. 추상표현주의 기법에서 비롯된 자신들의 근원을 뽐내는 이 채색된 영

역은, 〈수수께끼 그림〉의 다른 구성 요소들과 마찬가지로 형식적 임무를 부여받았다. 그림 가운데 패널의 비교적 밀집된 영역을 강조하고 느슨하게 규정한다.

〈수수께끼 그림〉이라는 제목이 붙어 있지만, 이 작품은 법칙에 얽매이지 않는다. 이 수수께끼는 글자처럼 나열된 이미지에서 정확한 단어를 읽어내야 한다(예를 들어, 눈eye 그림은 글자 'I'를 뜻한다). 결코 최종 해석을 제시하지 않는 〈수수께끼 그림〉은 관람자를 결말이 열려 있는 게임으로 유도한다. 라우센버그는 종종 완벽하게 이해되는 예술 작품은 죽은 것이라고 말했다. 같은 논리에 따라 〈수수께끼 그림〉이 그렇게 될 위험은 전혀 없어 보인다.

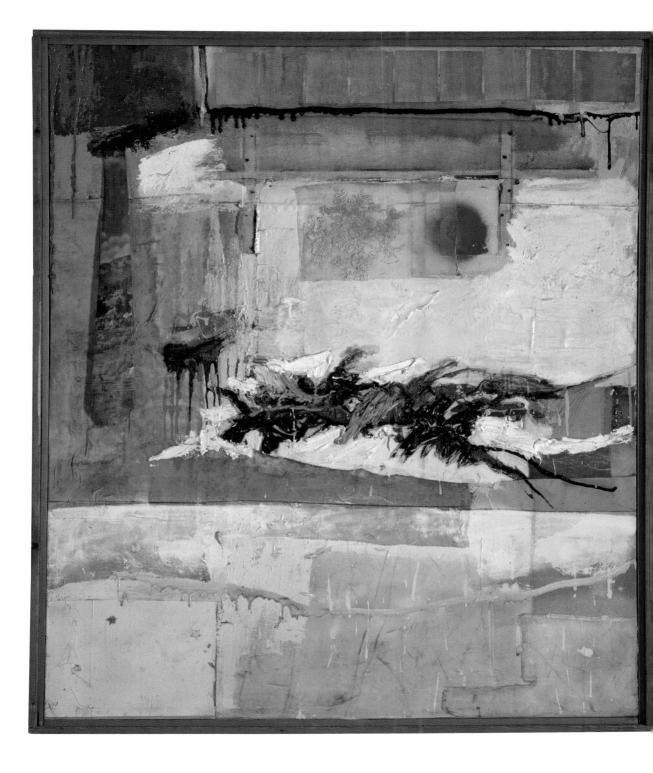

압운

Rhyme

1956년

라우센버그는 컴바인 작품을 제작할 때 "부드러운 불협화음이라는 아이디어"로 접근한다고 말했다. 활기 넘치는, 서로 일치하지 않는 요소의 집합인 그런 작품들에서는 불협화음이 가장 도드라진다. 하지만 비교적 점잖은 태도 때문에 불협화음에 대한 작가의 취향이 살짝 가려진 〈압운〉의 경우는 위의 경향과 조금 다르다. 라우센버그는 대체로 작품을 완성한 뒤에 제목을 지었는데, 이 작품의 경우 작가가 선택한 제목에는 어느 정도 격식을 갖춘 예의에 대한 순응이 반영돼 있다. 예를 들어, 작품 가운데의 기교적으로 두껍게 칠해진 붓질의 광적인 질주는 왼쪽에

압운, 1956년
캔버스에 유채 및 직물 · 넥타이 · 종이
에나멜 · 연필 · 합성 폴리머 물감
122.6 × 104.4 cm
뉴욕 현대미술관
리처드 E. 올덴버그를 기리며
애그니스 건드 기증 약속, 1994년

자리 잡은 넥타이 안에 있는, 특이하지만 그럴 수밖에 없다는 듯 퇴색되어 있는 남서부 풍경 속의 말과 개념적인 유사성을 띠고 있다(말을 사랑했던, 하지만 현대미술을 사랑하지는 않았던 한 손님이 작품의 전 주인을 방문했다가 날렵하게 칠해진 물감과 달리는 경주마 사이의 유사성을 인식하고는 자신의 미학적 편견을 버렸다고 한다).

콜라주로 배치된 사물 가운데 왜 넥타이가 자리 잡고 있느냐고 묻고 싶은 사람이 있을 것이다. 한 가지 이유를 들자면, 넥타이는 오른편에 자리 잡은 자수로 된 도일리(장식용으로 접시에 까는 작은 깔개.—옮긴이) 모양의 얌전한 사각형에 대한 성별적 대응물이라고 할 수 있다. 라우셴버그는 말년의 인터뷰에서 넥타이에 대한 애정을 드러냈는데, 그는 넥타이를 타이어나 바퀴처럼 작품을 구성할 때 언제든 사용할 수 있는 도구로 꼽았다. 작가는 〈압운〉뿐 아니라 〈제방〉(그림 8) 〈아폴로를 위한 선물〉(그림 9)에서도 넥타이를 사용했는데, 〈압운〉 속 넥타이는 세계의 실제 규모를 상기시킨다는 점에서—이 경우에는 넥타이 안에 넓은 풍경의 일부가 삽입돼 있다는 점에서 아이러니가 더해져—유용하다. 또한 앞서 언급한 모든 작품에서 넥타이의 수직성은 주변에 배치된 수평적 혹은 수직적 사물들과 대비되거나 호응한다.

종이, 직물, 물감이 여러 겹으로 배치된 〈압운〉의 표면은 무심한 듯이 부여된 균형과 상호작용한다. 캔버스를 가로지르며 늘어진 작품 하단의 흰색 줄에서 흘러내리는 물감 방울은 끈끈하게 한 덩이로 떨어

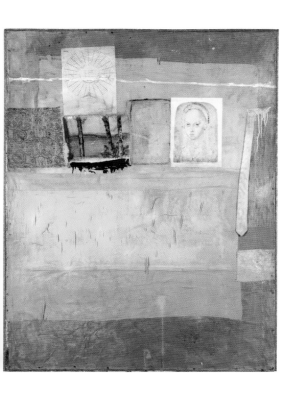

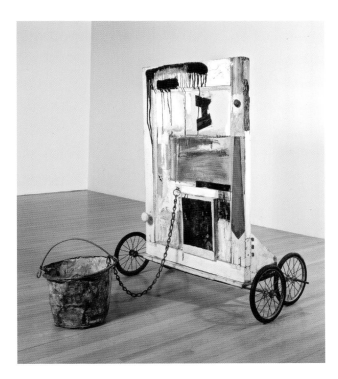

그림 8 **제방** Levee, **1955년**
캔버스에 유채 및 종이 · 인쇄된 종이
인쇄된 복제품 · 직물 · 넥타이
139.7×108.6cm
개인 소장

그림 9 **아폴로를 위한 선물** Gift for Apollo, **1959년**
나무 · 금속 양동이 · 금속 체인 · 문손잡이 · L-브라켓, 금속 와셔 · 못 · 금속 살이 달린 고무바퀴에 유채 · 바지 조각 · 넥타이 · 나무 · 직물 · 신문지 · 인쇄된 종이 · 인쇄된 복제품
111.1×74.9×104.1cm
로스앤젤레스 현대미술관
팬자 컬렉션

진다기보다는 빨랫줄에 매달린 물감 방울에 가까워 보인다. 작품의 상단에서도 같은 효과가 반복되어 축약된 상태로 발견되는데, 수평으로 칠해진 녹색 줄무늬가 왼쪽 가장자리에 콜라주 형식의 반듯하게 배열된 열 개의 갈색 사각형으로 이뤄진 띠 앞에서 멈춘다. 갈색 사각형의 색다른 배열은 작품의 전체 구조를 지배하고 있는 느슨한 직선적 배치에 시각적 스타카토 리듬을 부여한다.

위에 언급된 특징과 여타 회화적 요소들의 상호작용을 넘어, 〈압운〉에는 거대한 유령 형상과 나누는 대화가 담겨 있다. 1955년 무렵에 〈압운〉이 될 뻔했던, 높이가 40센티미터 더 길고 폭은 약간 더 넓은 수준의 작품(그림 10)은 지금은 스톡홀름 현대미술관에 소장된 〈모노그램〉(그림 11)의 유명한 앙고라 염소 박제가 잠시 머물렀던 공간에 있었다. 하지만 〈압운〉은 그 자리에 염소가 잠시 거주했음을 잊지 않았다. 오른쪽 상단 테두리에서 시작된 얇은 선이 지금은 비어 있는 두 개의 못 자국 사이를 향해 뻗어나간 뒤 밝은 빨간색 원과 그 옆의 자수 위를 스치듯 지나가 수평으로 그어진 녹색 선 아래를 통해 왼쪽 테두리에 도착한다. 작품을 관통하는 그 선은 라우센버그의 염소가 한때 서 있던 선반이다. 넥타이의 상단을 모호하게 만드는 붉은 빛이 도는 갈색 물감이 기울어져 흘러내리는 영역은 염소의 털 아래에 감춰진 넥타이가 비로소 또렷이 나타나는 부분의 윗쪽을 모호하게 만든다. 또 다른 '우연'을 들자면, 환한 노란색 배경 때문에 더 발광하는 것처럼 보이는 붉은 원은

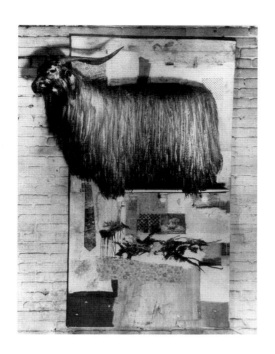

그림 10 **모노그램**Monogram **시험판, 1955년경**
캔버스에 유채 · 종이 · 직물 · 나무 및
앙고라 염소 박제 · 세 개의 전등 장치
약 190.5×118.1×30.5cm
현존하지 않음

그림 11 **모노그램**Monogram, **1955~59년경**
캔버스에 유채 · 종이 · 직물 · 인쇄된 종이 · 인쇄된 복제
품 · 금속 · 나무 · 고무 신발 뒤축 · 테니스 공 및 네 개의 바퀴
위에 고정된 목재 플랫폼 · 고무 타이어 · 유채된 앙고라 염소
106.7×160.7×163.8cm
스톡홀름 현대미술관

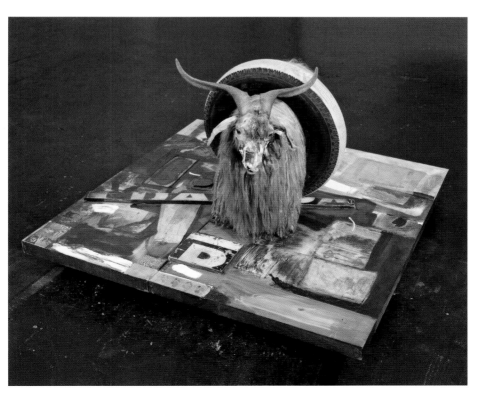

뉴욕 유대인 박물관의 로버트 라우센버그 전시회, 1958년

사진: 한스 나무스
배경 그림(전면): ⟨모노그램⟩
배경 그림(우측): ⟨수수께끼 그림⟩

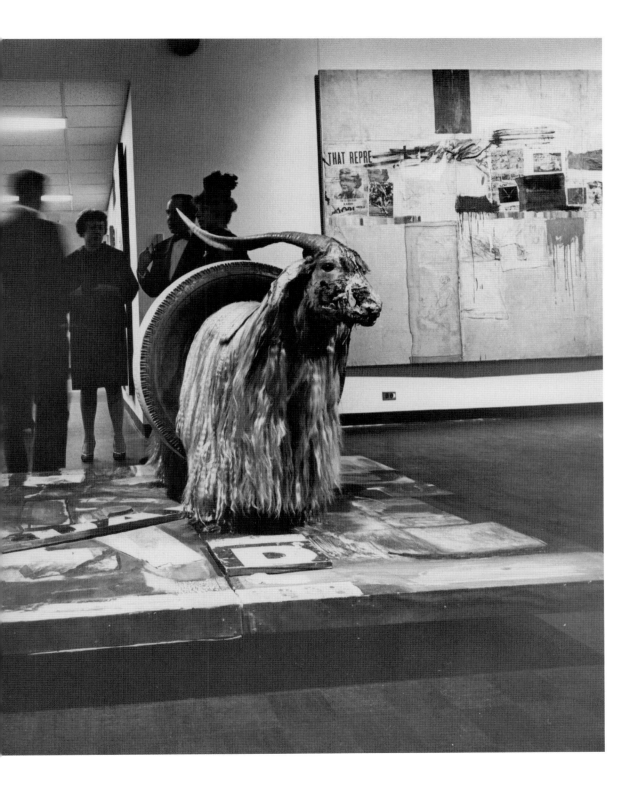

선반에서 늘어져 있던 세 개의 전등 가운데 첫 번째 등이 있던 자리에 있다. 라우센버그는 "작품에서 무언가를 없애야 할 합당한 이유는 언제나 찾을 수 있었지만 다른 걸 집어넣어야 할 필요가 있었던 적은 없었다."라고 말했다. 물론 작가 자신의 편집은 예술 작업 공정의 일부이지만, 라우센버그가 실행한 방식은 고전적 추상표현주의의 액션 페인팅 기법과 같지 않다. 물감은 사방으로 튀고 흩뿌려져 있을지 몰라도, 결국 관람자들은 작품에서 제거된 것들의 총합을 본다.

팩텀 II

Factum II

1957년

'팩텀Factum'이란 단어의 정의 중 하나는 '사람의 행동과 행위'이다. 또한 '논란 혹은 법률적 사건에 대한 사실의 진술'이라는 의미도 있다. 라우셴버그의 〈팩텀 I〉(그림 12)과 〈팩텀 II〉는 추상표현주의의 핵심 원칙을 시험하는 진술에 담긴 작가의 행동과 행위를 구현한다. 작가는 두 작품을 제작했던 시기를 회고하며 "추상표현주의에 대한 어떤 저항감도 없었다. (……) 재스퍼 존스와 나 정도만, 그것을 고스란히 답습하지 않는 방식으로 추상표현주의에 대한 존경을 드러냈다고 생각한다."고 말했다.

쌍둥이 같은 두 작품의 제작은 라우셴버그가 2년 전 윌렘 드 쿠닝의 소묘를 변형시켰던 행위와 개념적으로 일맥상통한다. 두 행위는 "모든 미술가들의 가능성과 한계를 마음껏 바꾸어놓은 자유"라는 선배 작

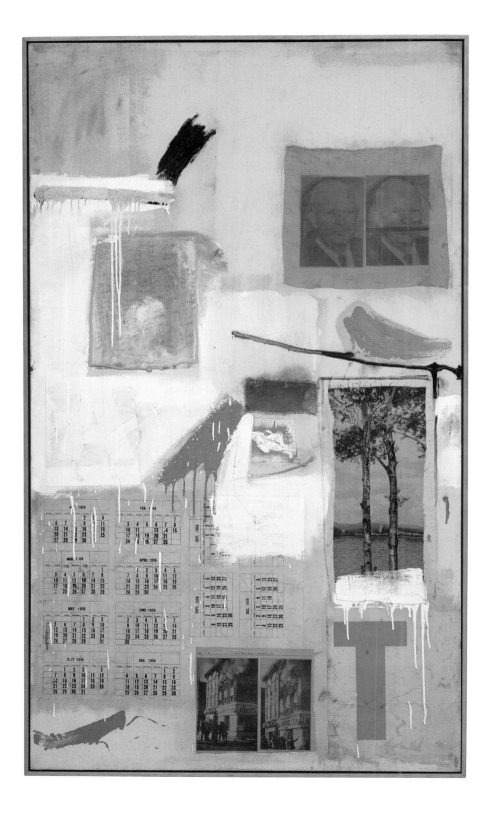

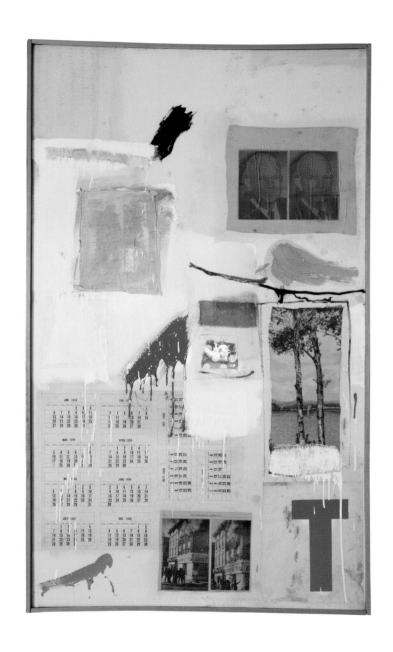

(좌측) **팩텀 II, 1957년**

캔버스에 유채 및 잉크 · 연필 · 크레용

종이 · 직물 · 신문지 · 인쇄된 복제품 · 인쇄된 종이

155.9 × 90.2 cm

루이스 라인하르트 스미스 유증 및 익명의 기증으로 구매

(교환에 의해), 1999년

그림 12 **팩텀 I Factum I, 1957년**

캔버스에 유채 및 잉크 · 연필 · 크레용

종이 · 직물 · 신문지 · 인쇄된 복제품 · 인쇄된 종이

156.2 × 90.8 cm

로스앤젤레스 현대미술관

팬자 컬렉션

가의 위대한 성취에 대한 라우센버그의 깊은 존경과 오이디푸스적 충동에서 비롯되었다. 놀랍게도 드 쿠닝은 이러한 상충하는 충동을 이해했고, 라우센버그의 요청을 받아들여 자신의 그림을 지울 수 있도록 제공했다. 한 작가가 그렸고 또 다른 작가가 지운 그림의 희미한 흔적을 담고 있는 원본은 "지워진 드 쿠닝의 소묘/ 로버트 라우센버그/ 1953"이라는 글이 새겨진 금색 액자(그림 13) 속에서 오랫동안 보존되었다. 1957년 후반, 라우센버그는 존경의 표시이자 과거와의 단절인 부정적 행위를 더욱더 긍정적인 방식으로 확장할 필요를 느꼈다. 물론 자신만의 방식을 통해서.

앞서 지적했듯이, 라우센버그와 존스는 추상표현주의를 답습하지 않았다. 그것을 실험한 예인 〈팩텀 I〉은 작업 과정의 움직임에서 비롯된 '액션 페인팅'이 아니라 회화와 선별된(발견된) 사물을 병치한 전형적인 컴바인 작품이었다. 하지만 손놀림의 속도와 콜라주 사용의 차이점을 제외하면, 라우센버그는 추상표현주의의 고전적 기법과 유사한 과정을 통해 〈팩텀 I〉을 만들었다. 1958년 3월, 〈팩텀 I〉이 조심스럽게 가공한 복제품인 〈팩텀 II〉와 함께 레오 카스텔리 갤러리에서 처음 공개되었을 때, "다른 작품을 차용하지 않은 그림인 첫 번째 작품이, 거의 비슷하지만 미세하게 다른 쌍둥이가 가지지 못한 미덕을 담고 있느냐."라는 질문은 답할 수 없는 수수께끼가 되고 말았다. 이러한 의문이 추상표현주의의 신비로움에 그림자를 드리웠지만, 그 덕분에 이를 고안한 인물에게

그림 13 **지워진 드 쿠닝의 소묘**Erased de Kooning Drawing, **1953년**

종이에 잉크 · 크레용 윤곽선 및 매트 · 라벨 · 도금 액자

64.1×55.3×1.3cm

샌프란시스코 현대미술관

필리스 와티스의 기부로 구매

관심이 쏠렸다. 라우센버그를 묵살했던 미술사학자 레오 스타인버그가 전시회를 통해 이전의 평가를 재고하게 됐고, 미술평론가 로버트 로젠블룸은 복제된 〈팩텀〉에 의해 "더 전통적인 그림을 만들어내는 충동과 규율의 조합이 이 그림에서도 작용하고 있음을 인정하도록 강요당했다"라고 밝혔다.

추상표현주의의 원칙에 대한 반발이라는 본연의 임무 때문에 〈팩텀 I〉과 〈팩텀 II〉는 관람자들에게서 로젠블룸과 같은 반응을 유도해낼 수밖에 없다. 두 작품은 서로 간의 차이점을 찾도록 '강요'하면서 독특함과 답습에 관한 게임으로 관람자들을 유인한다. 기계적으로 복제돼 캔버스 표면에 부착된, 똑같지는 않지만 쌍을 이루는 불타는 건물의 연속 사진들은 옆에 있는 추상적 붓 자국과 상당한 공통점이 있다. 두 그림이 드러내 보이듯, 이 '무작위적' 표시들은 약간의 변주를 통해 반복될 수 있고 콜라주로 사용될 수도 있다.

'팩텀' 연작은 바니도가 규정한 것처럼 "다양성과 동일성에 대한 복잡한 명상"이지만, 작품의 영혼은 명상적이라기보다 유쾌하다. 두 작품은 매력적인 풍성함을 자랑하며 자기 안의 소재에 고착된다. 우선 빨간색으로 등사된 커다란 "T"는 둘two을 나타내는데, 두 그루의 나무, 두 명의 아이젠하워, 두 방향으로 배치된 두 개의 달력, 두 동의 건물처럼 일일이 나열하기에 너무도 많은 것들을 대표한다. 두 작품에는 유머야말로 객관적 신념이라는 라우센버그의 믿음이 담겨 있다.

제31곡: 악의 구렁, 거인

Canto XXXI: The Central Pit of Malebolge, The Giants
1959~60년

라우센버그는 단테의 《신곡》 중 〈지옥 편〉을 그린 자신의 연작이 "내가 단테의 작품처럼 서사적인 것들을 만들 수 있는지 확인하려는" 시도였다고 설명했다. 그는 자신이 조금 이상하게도 "눈에 띄는 모든 것을 보려는 성향"을 가지고 있다고 자주 언급했다. 그러한 시각 때문에, 팝아트(자신의 초기 작품의 영향을 강하게 받은)가 동시대 작품들을 숨 가쁘게 뒤쫓느라고 바빴던 시점에, 단테를 동업자로 선택하게 되었을 것이다. 1959년 초에 라우센버그는 단테의 14세기 서사시를 주제로 그림을 그리기 시작했고, 엄격한 연대기적 순서에 따라 시 한 편을 그림 한 점으로 만들면서 18개월 동안 서른네 점으로 구성된 연작을 완성했다.

단테와 그의 안내자 베르길리우스에게 지옥의 제8옥을 보여주는

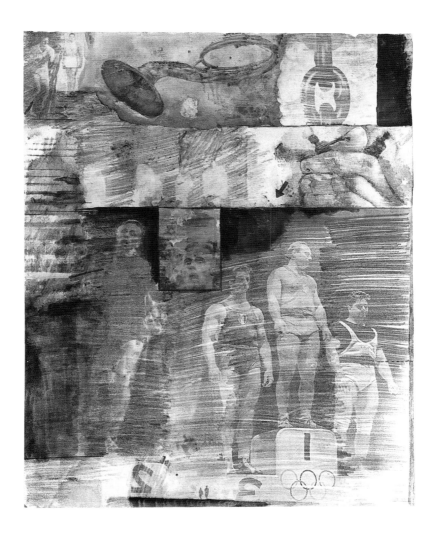

제31곡: 악의 구렁, 거인, 1959~60년.
'단테의 《신곡》 중 〈지옥 편〉 서른네 개의 일러스트레이션' 연작 중에서
종이에 베껴 그린 그림 및 색연필 · 구아슈 · 연필
36.8×29.3cm
뉴욕 현대미술관
익명의 기부, 1963년

〈제31곡: 악의 구렁, 거인〉은 라우셴버그가 '단테처럼 서사적인 작품을 만드는 데' 성공했다는 사실을 드러낸다. 라우셴버그가 이 작품을 포함한 연작 전체에서 고안한 말과 이미지의 등가성은 이미지를 옮겨 그리는 새 기법에서 비롯되었다. 판화와 소묘 사이에 자리 잡은 그림 서른네 점은 아이들도 자주 표현하는 아주 단순한 과정을 통해 만들어졌다. 라우셴버그는 종이 표면을 라이터 기름이나 테레빈유 혹은 탄화수소 용제로 적신 뒤, 대중 인쇄 매체에서 찾은 복제할 대상을 젖은 표면에 접착해 연필이나 빈 볼펜 혹은 비슷한 기구로 긁어서, 원본에서 추출한 좌우가 반전된 이미지와 긁은 자국이 남아 있는 그림을 만들어냈다. 종종 연필이나 구아슈(수용성 아라비아고무를 섞은 불투명한 수채물감.—옮긴이)에 의해 더 선명해진 결과물은 재현된 실제를 스스로의 그림자로 전환시키지만 본래 이미지는 여전히 명백한 실제성을 지니고 있다.

이 그림에서 라우셴버그는 〈지옥 편〉에서 다양한 정체를 보여주는 두 방랑 시인을 왼쪽 상단에 배치했는데, 둘은 제8옥에 자리 잡은 악의 구렁으로 들어서고 있다. 베르길리우스는 원기 왕성한 운동선수이고 단테는 수건을 두른 남자로 변장하고 있다. 이 이미지는 잡지 《스포츠 일러스트레이티드》(그림 14)에서 차용했으며, 〈지옥 편〉의 마지막에 나오는 "모든 죄인은 자신만의 비탄 속에서 스스로에게 매질한다"라는 작가의 혼잣말에서 받은 영감의 표현일 것이다. 옆에는 두 방랑 시인보다 몇 배나 더 큰 뱀처럼 생긴 호른이 두 사람을 반기는 천둥 같은 소리를

상징하며 버티고 있고, 다시 그 옆에는 신들에게 대항해 반란을 일으켰던 거인들을 속박하는 사슬이 있다. 아래에는 유일하게 사슬에 속박되지 않은 거인인 안타에우스의 거대한 손이 있다. 지옥의 끝인 제9옥으로 안내하면 단테의 펜에 의해 명성이 높아질 거라는 베르길리우스의 설득에 넘어간 안타에우스가 두 방랑자를 손에 쥐었고―라우센버그의 화살표를 따라―이제 목적지에 내려주려는 참이다. 수평으로 나뉜 세 영역 중 가장 큰 아래쪽의 왼편에는 영원히 바벨탑을 쌓아올리며 횡설수설해야 하는 징벌을 받은 미친 니므롯이 비틀거리고 있다. 붉은 테두리 안에 자리 잡은 얼굴은 입이 벌어진 채 그가 반복해서 받아야 하는 징벌을 나타낸다. 작품에서 가장 넓은 영역은 역시《스포츠 일러스트레이티드》에서 차용한 세 명의 우람한 올림픽 역도 선수(그림 15)의 모습으로 표현된 거인들에게 할당돼 있다. 이들 세 사람과 도드라져 보이는 순위를 나타내는 뒤섞인 숫자 그리고 그림의 구성상 분할은, 삼위일체에 경의를 표하기 위해 단테가 만든 3운구법에 대한 존경의 표시로, 단테의 시에서 자주 볼 수 있는 숫자 3을 라우센버그가 변용한 것이다.

그림 속 캐릭터들이 빚어내는 드라마는 그림을 베끼는 과정에서 긁어낸 자국으로 생긴, 화면을 가득 채운 뿌연 색조에서 기인한다. 미술 평론가 로렌스 알로웨이는 이를 "격자망과 눈보라 사이 어딘가에서(……) 그림 속 대상이 허공을 맴돌다 빛 속으로 사라지게 하는 부드러운 눈부심"이라고 표현했다. 그림의 맨 아래편 가운데에는 아주 작게

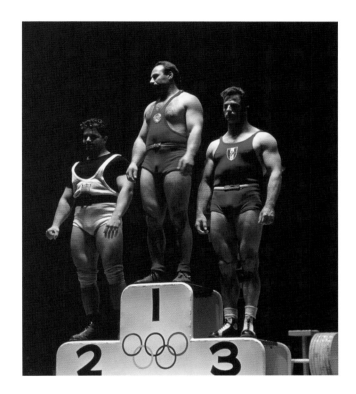

그림 14 **트루 템퍼 프로 핏 골프 채 광고**

1958년 5월 19일자 《스포츠 일러스트레이티드》

그림 15 **1956년 올림픽 미들헤비급 역도 메달리스트**

(미국: 데이비드 셰퍼드, 소련: 아카디 보로브예프, 프랑스: 장 드 뷔프)
1957년 1월 7일자 《스포츠 일러스트레이티드》

그려진 단테와 베르길리우스가 다시 등장하는데, 뿌옇게 짙은 화면을 관통해 내려온 것처럼 보인다. 미술평론가 도어 애시턴은 손에 잡힐 듯한 '휘몰아치는 바람, 속삭임, 폭발'의 분위기 속에서 거의 모든 곡에 반복되는 특징을 '단테의 통합성'이라고 정의했는데, 그것과 기발하게 연결된 라우센버그의 전략이 여기에 담겨 있다. 애시턴에 따르면 라우센버그는 "반복해 나타나는 단테를 (……) 글이 아닌 분위기와" 연관 지었다. 역도 선수, 땀을 흘리는 운동선수 같은 라우센버그의 다양한 인물 집단의 기원에 대해 거부 반응을 보일 수 있지만, 라틴어가 아니라 토착어인 이탈리아어로 글을 썼고 서기 2000년에 프린스턴 대학교 교수로부터 다음과 같은 반응을 끌어낸 단테의 특징과 그들이 잘 부합한다는 점을 지적할 수 있을 것이다. "우리는 단테의 안타에우스가 우리가 기대했던 고전 텍스트를 자유롭고 신중하게 각색한 데서 비롯되었음을 알 수 있다."

처음 착지하는 점프

First Landing Jump

1961년

라우센버그는 "나는 본래 모습과 다르게 보이는 그림을 원하지 않는다. 나는 그것이 본래 모습으로 보이길 원한다. 그리고 실제 세계에서 비롯되었을 때, 그림은 비로소 실제 세계처럼 보인다고 생각한다."라고 말했다. 실제 세계와의 극단적인 유사성이 눈에 띄는 〈처음 착지하는 점프〉는 회화의 진실성에 대한 작가의 관념을 유지시키기 위해 모든 노력을 다하고 있다. 몇 개의 유화물감 자국을 제외하면, 작품의 낡고 지저분한 모든 구성품은 도시에서 계속 사용된 물건들이다. 유일한 예외인 작품의 구성판은 미술품 상점이나, 건재상에서 구입했을 것이다. 출처가 어디든, 구성판의 사각형 규격은 라우센버그가 계승한 단 하나의 회화 전통이다. 컴바인 작품에서 이러한 특정 전통을 준수할 경우 종종 다양한

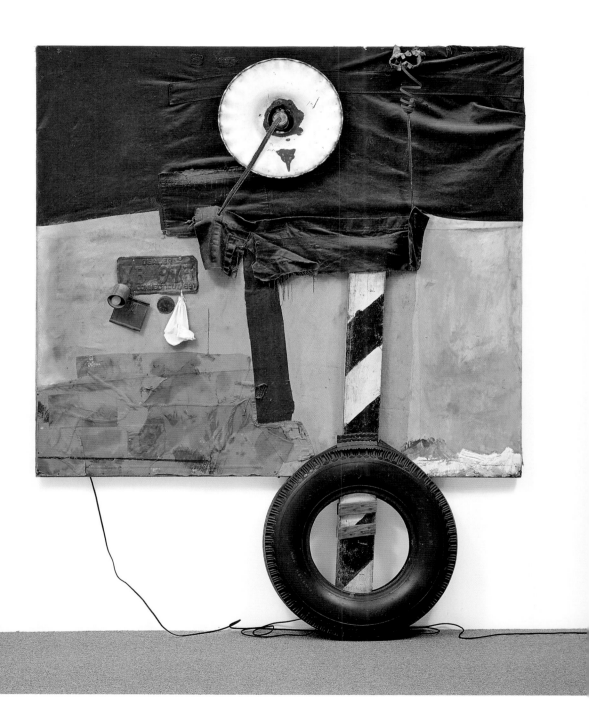

비전통성이 돋보이게 된다.

〈처음 착지하는 점프〉에서 가장 전통을 위반하는 지점은 속박된 예술 공간에서 관람자의 공간으로의 탈출이라고 할 수 있다. 작곡가이자 라우센버그의 가장 친한 친구인 케이지는 이러한 전략에 대한 컴바인 작품의 선호를 간략하게 설명했다. "어떤 것들(a)은 벽에 걸리기 위해 만들어지고, 다른 것들(b)은 공간에 놓이기 위해 만들어지며, (a+b)인 다른 것들도 있다." 알로웨이는 "컴바인 회화가 벽과 바닥으로 공간을 넓힐 수 있는 영구히 유용한 방식들"에 대해 언급하며 〈처음 착지하는 점프〉를 지목했고, 작품 속의 "타이어는 부두에 매달려 있는 것들처럼, 자신이 매달려 있는 그림에 가해지는 충격을 흡수하기 위해 배치되었다."라고 말했다. 충격을 흡수하는 타이어의 특징이 알로웨이에게 배를 떠올리게 했다면, 작품의 제목을 고려했을 때, 다른 이에게는 낙하산 점프나 바닥 공간을 차지하기 위해 하강하는 생물을 떠올리게 할지도 모른다. 눈에는 덜 띄지만 회화와 바닥의 직접적 연결고리는, 둘을 '이어주며' 작품 왼쪽의 자동차 번호판에 매달려 있는 양철 깡통 속의 푸른 전등에 전기를 공급하는 전선이다. 작가는 처음으로 전선을 작품 속의 시각적 구성 요소로 사용한 것이다. 이후 1980년대 중반, "당신의 경우 가장 창의적인 시도는 무엇입니까?"라는 미술사학자 바버라 로즈의 질문에 라우센버그는 "글쎄요, 아마도 그림에 전구를 박아 넣은 게 아닐까

처음 착지하는 점프, 1961년
구성판에 유채 · 직물 · 금속 · 가죽 · 전기 장치 · 전선 및 자동차 타이어 · 나무 합판
226.3×182.8×22.5cm
뉴욕 현대미술관
필립 존슨 기증, 1972년

요. 작품의 발광성을 강화해 주변 환경과 연결한 거요. 그것이 공간 자체가 작품이 되길 바랐던 내 희망의 첫 증거였습니다.”라고 답했다.

〈처음 착지하는 점프〉에서 비롯돼 주변 공간으로 퍼지는 희미한 조명도, 작품을 지배하고 있는 타이어도 그림의 환경에 대한 라우센버그의 열망에는 미치지 못하지만, 그 둘은 작품에 생동감을 부여하고 있다. 타이어는 경첩이 달린 일종의 장치에 속해 있는데, 작품 가운데에 자리 잡은 찢어진 검은 방수천으로 된 일종의 '판'이 줄무늬가 그려진 경계 표시목을 끌어올려 위치를 변화시키며 흰색 가로등 반사판이 원시적으로 가리키는 눈금을 조정시킬 것처럼 보인다. 타이어와 연결된 장치와 기이한 운율을 빚어내는 조금 더 작은 사물의 조합 속에서 푸른 전등은 불가해한 지능을 발산하듯 빛을 뿜어내는데, 아마도 독일 낭만주의에서 파란색이 누리는 전설적인 지위를 잘 인지하고 있는 듯하다 (독일 낭만주의는 사랑과 우수, 이상적 존재의 의미를 표현하기 위해 청색을 많이 사용했다. – 옮긴이). 타이어 역시 입체주의를 통해 현대미술에서 상징적 지위를 획득했다. 타이어는 본질적으로 홉스가 지적했듯이 “라우센버그에게 중요했던 삶의 많은 특성 중 하나인, 운동성”을 상징한다. 실제로 타이어는 그의 작품세계에서 역사적 의미를 갖고 있다. 홉스의 설명에 의하면 1953년 “조용한 일요일의 풀턴 가에서 공동 작업의 일환으로, 케이지는 라우센버그가 뒷 타이어에 검은 물감을 칠해놓은 자신의 포드 모델 A 차량으로 700센티미터가량의 이어붙인 도화지 위를 지나

그림 16 **자동차 타이어 자국**Automobile Tire Print(세부), **1953년**

직물에 고정된 스무 장의 종이에 검은 물감

전체 길이: 41.2 × 671.8 cm

샌프란시스코 현대미술관

필리스 와티스의 기증으로 구매

가"〈자동차 타이어 자국〉(그림 16)을 만들어냈다. 그리고 훗날, 다시 홉스의 표현을 빌리자면, 1955~59년에 제작된 "〈모노그램〉에 자리 잡은 우아한 염소"를 둘러싸고 있는 "(의도적으로 검은 접지면을 하얗게 칠한) 라우센버그 타이어의 절정"이 등장하게 된다.

　계속되는 컴바인 시도 속에서 타이어 중심의 〈처음 착지하는 점프〉는 다른 작품들보다 부착물과 주제에 있어서 잘 통합돼 있다. 하지만 어느 한순간에 번득이는 이해의 단초를 제공하는 추상표현주의 작품과 달리 관람자에게 그러한 인식의 순간을 제공하지 않는다. 이 점은 다른 컴바인 작품도 마찬가지이다. 오히려 타이어가 담고 있는 혁명적인 상징성은 관람자로 하여금 개인의 경험에 다가가게 할 것이다.

민트

Mint

1974년

실크, 거즈, 콜라주된 종이봉투, 비치는 이미지로 구성된 〈민트〉는 컴바인 원칙을 준수한 경량급 작품이다. 다른 조합들과 마찬가지로, 이 작품은 비일상적인 구성품들로 관람자의 관심을 유도한다. 하지만 컴바인의 재료들이 물질성을 뽐내는 것과 달리, 〈민트〉와 '수상樹霜(하얀 서리.—옮긴이)' 연작에 속하는 다른 직물 회화의 재료들은 비물질성을 드러낸다. 라우셴버그는 얼어붙은 표면에 생겨나는 얼음 결정의 얇은 막인 수상처럼 "그것들의 이미지는 중심점으로 얼어붙거나 시선으로부터 녹아내리는 모호성을 통해 드러난다."라는 글을 남겼다. 라우셴버그는 언어를 이미지처럼 다루는 데 능숙했고 이 연작의 제목을 선택할 때도 아주 적절한 표현을 사용했다. 1959~60년에 단테의 〈지옥 편〉

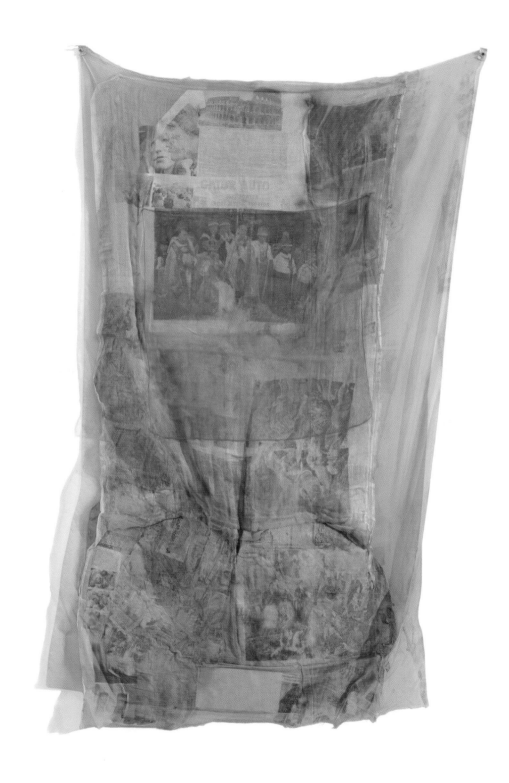

연작(50쪽)을 그리면서 이를 집중 조사했기 때문에, 라우센버그는 자신의 작품에서 다음과 같은 제24곡의 첫 이미지를 떠올렸을 가능성이 크다. "유년이 끝나는 계절에/ 태양이 물병자리 아래에서 경고의 빛을 내뿜고/ 낮과 밤의 길이가 이미 비슷해져/ 완벽한 균형에서 시작될 때, 서리는/ 하얀 여동생의 이미지를 바닥에 그리지만/ 떠오른 태양이 그의 그림을 지워버린다."

　　라우센버그는 판화 작업실에서 하루의 작업을 마치고 돌을 닦고 누르는 데 사용한 커다란 거즈를 세탁해 건조하려고 널어놓은 모습을 보고 이 연작의 아이디어를 떠올렸다고 설명했다. 톰 헤스는 영감을 받았던 순간에 대한 라우센버그의 묘사를 생생하게 회상했다. "허공에 손을 휘저으며 공중에 떠 있는 거즈가 기계, 벽에 걸린 판화, 가구 등을 가리고 있는 모습을 묘사했다." 작가는 연작에 대해 "나는 작품 표면을 최대한 비물질화하려 노력했고 빛이 내려앉을 수 있는 대상으로 배치한 직물을 관람자가 느낄 수 있게 했다."고 말했다. 그러한 진술을 공기를 떠도는 '빛'에 대한 배려 행위라고 해석하면 아무런 의미도 찾을 수 없다. 오히려 빛이 필수인, 재료에 대한 라우센버그의 유난스러운 태도에서 기인한 것이라고 할 수 있다. 라우센버그의 말에 따르면, 그가 선택한 재료들은 이상적인 상황에서 협업자와 같은 의미를 지닌다. 이러한 협력 활동의 일환으로 〈민트〉에 드러나 있는, 벽에 고정된 부드러운

63

재료를 지탱하는 여러 선들은 변화된 빛줄기처럼 구성의 일부를 차지한다.

　　보였다, 안 보였다 하는 〈민트〉의 이미지를 가장 명확하게 느낄 수 있는 영역은 가운데 윗부분인데, 대관식을 그린 큰 그림이 밝은 오렌지색 거즈에 덮여 있다. 미술사학자 찰스 스터키에 따르면 사각의 틀 안에서 시각적 이미지를 중첩시키는 방식은 "라우센버그와 가장 안 맞는 멘토였던" 알베르스의 기법을 차용한 것이다. 알베르스 작품의 전형적 형식(그림 17)과 그의 교수법의 예를 보면, 스터키가 옳았음을 알 수 있다. 독일 바우하우스의 거장인 알베르스는 1948년과 1949년에 블랙 마운틴 대학교에서 라우센버그를 가르쳤는데(그림 18), 극복할 수 없는 둘의 성향 차이에도 불구하고 다양한 재료 사용에 대한 알베르스의 개방성은 라우센버그의 작품에 평생 영향을 미쳤다. "그림을 그리기 위해서 꼭 물감이 있어야 하는 것은 아니다."라는 라우센버그의 말은 알베르스에게 배운 것이다.

그림 17 **요제프 알베르스**(미국, 독일 태생, 1888~1976)
 일러스트레이션 IX-I
 《색채의 간섭Interaction of Color》, 예일 대학교 출판부, 1963년

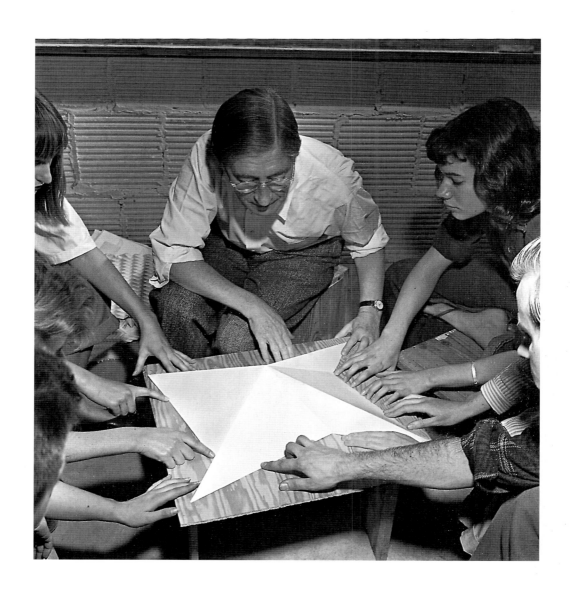

그림 18 3차원 기하학 구조 실습을 가르치고 있는 요제프 알베르스, 1948년
블랙 마운틴 대학교, 애슈빌, 노스캐롤라이나 주

〈반전Inside Out〉의 초기 단계에 거울에 비친 자신의 모습을 찍은 로버트 라우센버그, 1963년

로버트 라우센버그는 1925년 텍사스 주의 포트아서에서 태어났다. 약
리학을 잠깐 공부하고 해군에서 복무한 뒤, 캔자스시티 미술 대학교와
파리의 줄리앙 아카데미를 거쳐 노스캐롤라이나의 블랙 마운틴 대학교
에 들어갔다. 1949년에는 뉴욕으로 이주해 화가의 길을 걷기 시작했다.

처음에는 기독교적 접근법을 취했던 라우센버그는 '진짜 세계'의
사물을 자유롭게 사용해 콜라주를 재고안했고, 추상을 선호해 구상을
거부했던 전후 모더니즘에 반대하며 초기 작품들을 만들었다. 1950년
대 중반에는 평범한 사물, 이미지, 각종 철물들을 조합해 회화와 조소,
예술사와 일상의 경계를 흐리게 하는 '컴바인'이라고 명명한 새로운 혼
종 예술을 창안했다. 바닥에 서 있든 벽에 걸려 있든, 이러한 혼종의 집

69

합체는 미술과 관람자의 접점을 재정의했고, 이후에 등장할 실험의 문을 활짝 열었다.

1963년 라우센버그는 마흔 살이 안 된 작가에게는 무척이나 드문, 첫 번째 중간 회고전을 열었고 1964년에는 미국인 현대미술가 최초로 베니스 비엔날레에서 회화 부문 대상을 수상했다. 이러한 영예로 인해 라우센버그의 예술은 세기 중반의 추상표현주의와 1960년대에 등장한 새로운 예술 사이에서 전환을 의미하는 연결고리가 되었다. 라우센버그는 무용, 사진, 연극, 판화 등의 다양한 매체를 아우르며 작품 활동을 지속했다. 2008년 사망할 무렵에는 20세기 후반의 가장 중요하고 혁신적인 작가로 인식되었다.

도판 목록

71

도판 저작권

74